Bibliografische Information der Deutschen Nationalbibliothek:

Die Deutsche Bibliothek verzeichnet diese Publikation in der Deutschen National-
bibliografie; detaillierte bibliografische Daten sind im Internet über http://dnb.d-
nb.de/ abrufbar.

Impressum:

Copyright © 2008 GRIN Verlag, Open Publishing GmbH
Druck und Bindung: Books on Demand GmbH, Norderstedt Germany
ISBN: 9783640588718

Dieses Buch bei GRIN:

http://www.grin.com/de/e-book/142548/michel-houellebecqs-extension-du-domaine-
de-la-lutte-und-frederic-beigbeders

Miriam Pirolo

Michel Houellebecqs "Extension du domaine de la lutte" und Frédéric Beigbeders "99 francs (14,99€)" im Vergleich

Neue Formen der Impassibilité?

GRIN Verlag

GRIN - Your knowledge has value

Der GRIN Verlag publiziert seit 1998 wissenschaftliche Arbeiten von Studenten, Hochschullehrern und anderen Akademikern als eBook und gedrucktes Buch. Die Verlagswebsite www.grin.com ist die ideale Plattform zur Veröffentlichung von Hausarbeiten, Abschlussarbeiten, wissenschaftlichen Aufsätzen, Dissertationen und Fachbüchern.

Besuchen Sie uns im Internet:

http://www.grin.com/

http://www.facebook.com/grincom

http://www.twitter.com/grin_com

Michel Houellebecqs *Extension du domaine de la lutte* und Frédéric Beigbeders *99 francs (14,99€)* im Vergleich

– Neue Formen der *Impassibilité* ? –

Bachelorarbeit

im Fach Französische Philologie

am Institut für Romanische Philologie

der Freien Universität Berlin

eingereicht von

Miriam Pirolo

Sommersemester 2008

Inhaltsverzeichnis

Einleitung Seite 1

1. Die ästhetische Struktur von Houellebecqs *Extension* 3

 1.1 Gliederung und Erzählform 3

 1.2 Schreibstil und Sprachregister 5

2. Die ästhetischen Merkmale von Beigbeders *99 francs* 7

 2.1 Gliederung und Erzählform 7

 2.2 Schreibstil und Sprachregister 10

3. *Impassible* Gesellschaft oder *impassible* Protagonisten? 11

 3.1 Merkmale der *Impassibilité* im öffentlichen Leben 12

 3.2 Die Protagonisten als *êtres impassibles* 17

4. Fazit : Keine neuen Formen der *Impassibilité* 23

 Literaturverzeichnis 27

Einleitung

Die vorliegende Arbeit soll anhand eines Vergleichs von Michel Houellebecqs *Extension du domaine de la lutte* und Frédéric Beigbeders *99 francs (14,99 €)* untersuchen, ob innerhalb dieser beiden Gegenwartsromane neue Formen der *Impassibilité* zu erkennen sind. Als Analyseansatz dient der Gedanke, dass sich der Begriff der *Impassibilité* seit der Mitte des 19. Jahrhunderts, d.h. seit der Zeit der „impassibilité flaubertienne"[1], gewandelt hat. In dem Hauptseminar „*L'impassibilité –* von Flaubert zu den ‚jeunes auteurs de Minuit'"[2], auf dem diese Arbeit aufbaut, wurde der Begriff der *Impassibilité* unter anderem auch im Hinblick auf Albert Camus' *L'étranger* und Houellebecqs *Extension du domaine de la lutte* angewendet. Dabei wurde festgestellt, dass der Begriff der *Impassibilité*, innerhalb dieser Werke, auf einer anderen Ebene anzusiedeln ist, als bei Gustave Flauberts *Madame Bovary* beispielsweise.

Bevor ich darauf Bezug nehme, warum diese Arbeit gerade Houellebecqs und Beigbeders Roman in Anbetracht der genannten Thematik vergleicht, gilt es den Begriff der *Impassibilité* näher zu betrachten. Dem *Dictionnaire* der *Académie Française* nach, das den Begriff recht ausführlich definiert, steht die *Impassibilité*, bzw. das Adjektiv *impassible*, während des 13. und 14. Jahrhunderts als Charaktereigenschaft einer göttlichen Instanz: „[...] incapacité (de Dieu) de souffrir ou d'être soumis aux passions", „qui ne sent pas, sans passion (souvent employé pour qualifier Dieu)".[3] Im nicht-theologischen Sinne stehen die beiden Wortarten dagegen für die Unfähigkeit seine Gefühle auszudrücken: „Qualité, caractère de ce qui ne laisse pas paraître ses souffrances physiques ou ses émotions."[4]

Mitte des 19. Jahrhunderts wird der Begriff durch Flaubert in Zusammenhang mit der literarischen Ästhetik eines Werkes gebracht. Unter dem Begriff der *impassibilité esthétique* wird nunmehr die Fähigkeit des Autors verstanden sich von seinem Werk abzusondern um, durch diesen gewollten Abstand zwischen dem Werk und den eigenen Empfindungen, die Perfektion des Stils zu erlangen.[5] Der Autor sollte, aufgrund seiner Teilnahme- und Emotionslosigkeit, dem Leser den Anschein verleihen abwesend zu

[1] Bonwit 1950, S. 263.
[2] Das Hauptseminar wurde während des Sommersemesters 2008 von Prof. Dr. Ulrike Schneider, an der Freien Universität Berlin, angeboten.
[3] DAc. 2000, s.v. Impassibilité, impassible.
[4] DAc. 2000, s.v. Impassiblilité.
[5] Vgl. Bonwit 1950, S. 263.

sein.[6] In Flauberts *Madame Bovary* steht insbesondere die erlebte Rede (*style indirect libre*) als Redeform, die es dem Autor erlaubt innerhalb der Erzählung zurückzutreten. Durch den Gebrauch des *style indirect libre* konnte Flaubert die Rede der Figur und die des Erzählers dermaßen vermengen, dass Erzählerstimme und Figurenrede nicht mehr differenziert werden können. Wie man hier unschwer erkennt, stellt die *Impassibilité* bei Flaubert ein Merkmal der Darstellungsebene dar.

Äußerst fragwürdig ist, ob die *Impassibilité* auch in diesem letzten Jahrhundert einzig auf der Darstellungsebene eines Werkes anzugliedern ist, denn insbesondere in Camus' *L'étranger* scheint sich diese ‚Emotionslosigkeit' auf zwei verschiedenen literarischen Ebenen zu äußern.[7] In Anbetracht der im Hauptseminar durchgeführten Überlegungen, könnte der *Étranger* von Camus eventuell als Bindeglied zwischen zwei Formen der *Impassibilité* dienen und anhand der prägnanten Hauptfigur Meursaults eine neue Ausführung des literarischen Begriffs signalisieren. Allerdings stellt sich mir 66 Jahre nach dem *Étranger* die Frage, ob sich der Begriff der *Impassibilité* nicht erneut gewandelt haben könnte und sich die Emotions- und Teilnahmslosigkeit, die sich bei Camus anhand der Figur Meursaults auf der Handlungsebene widerspiegelt, in der heutigen Zeit auf die fiktionale Welt und auf die Gesamtheit der Individuen ausgeweitet hat. Ist die westliche Welt, so wie sie in der *Extension* und in *99 francs*[8] dargestellt wird, als undurchdringliches System vielleicht das *impassible* Merkmal der Gegenwartsromane und somit ein Beispiel für eine neue Form der *Impassibilité*?

Doch inwiefern kann die Romanwelt, in den zuvor erwähnten Werken Houellebecqs und Beigbeders, tatsächlich als undurchdringlich bezeichnet werden, wenn die Protagonisten des Werkes als ‚*êtres impassibles'* den Leser mit ihrem Blick eventuell leiten und dessen Rezeption der fiktionalen Welt beeinflussen und verzerren? Aus diesem Grund müsste untersucht werden, ob die *Impassibilité* tatsächlich auf die Welt und doch nicht auf den Protagonisten, d.h. wie bei Camus beispielsweise auf die einzelne Figur, zurückzuführen ist.

[6] Vgl. Bonwit 1950, S. 267.

[7] Einerseits tritt auf der Darstellungsebene eine *Impassibilité* durch den ungewöhnlichen Gebrauch des *passé composé* als Erzähltempus, die Knappheit der Sätze und die Leere zwischen den Sätzen in Erscheinung, andererseits wird die *Impassibilité* als Charaktereigenschaft – so wie sie ursprünglich durch die *Académie Française* definiert worden ist – anhand des gefühllosen Protagonisten Meursaults auch auf der Handlungsebene widergespiegelt.

[8] Im Folgenden werde ich den Titel *Extension du domaine de la lutte*, der besseren Lesbarkeit halber, innerhalb des Textes durch *Extension* verkürzen und bei Zitatangaben durch das Kürzel ‚EXT' wiedergeben. Beigbeders Romantitel *99 francs (14,99 €)* werde ich im weiteren Verlauf der Arbeit durch *99 francs* abkürzen und ihn bei Zitatangaben durch das Kürzel ‚FRC' kennzeichnen.

Um zunächst einmal darzustellen durch wen und wie der Leser innerhalb der beiden Romane geleitet wird, werde ich, mit Houellebecqs *Extension du domaine de la lutte* beginnend, in den nächsten beiden Kapiteln auf Gliederung, Erzählform, Schreibstil und Sprachregister der Werke eingehen. Da die Erzählform nicht den wesentlichen Untersuchungsaspekt dieser Arbeit darstellt, möchte ich den Schwerpunkt meiner Analysen der Unterkapitel 1.1 und 2.1 auf die Erzählerstimme und die Erzählerperspektive setzen.

Das dritte Kapitel wird die beiden Bücher, bezüglich der oben formulierten These, inhaltlich behandeln und dabei auf die literarische Darstellung der Romanwelt und auf die Darlegung der beiden Protagonisten eingehen. Im vierten Teil sollen die durchgeführten Untersuchungen ausgewertet, eine Bilanz gezogen und die gestellte Frage dieser Arbeit endgültig beantwortet werden.

Bezüglich der Romanauswahl lässt sich sagen, dass ich diese im Hinblick auf das Thema der *Impassibilité* vergleichend untersuchen wollte, da beide Bücher hinsichtlich ästhetischer Merkmale sowie auch inhaltlicher Aspekte eklatante Analogien aufzuweisen scheinen. Vor allem der Handlungsaufbau der beiden Werke hat mich dazu veranlasst, eine Gegenüberstellung der Romane vorzunehmen. Sowie in Houellebeqcs *Extension*, als auch in Beigbeders *99 francs*, erfolgt die Erzählung fast ausschließlich aus der Sicht eines jungen männlichen Ich-Erzählers, der in beiden Romanwelten von seinem Arbeitsalltag, seinem Aufenthalt in einer Pflegeanstalt und seiner Einstellung zu der Welt berichtet. In beiden Romanen tritt das Motiv des Mordes auf, wobei nur Beigbeders Romanfigur diese Tat letztendlich ausführt und eine Gefängnisstrafe erhält.

1. Die ästhetische Struktur von Houellebeqcs *Extension*

1.1 Gliederung und Erzählform

Der Roman *Extension du domaine de la lutte* ist 1994 bei den *Éditions J'ai lu* erschienen und erstreckt sich auf 155 Seiten, wobei das Werk in drei Teile unterteilt ist. Die Gliederung der *Extension* ist, wie man weiter unten sehen wird, im Gegensatz zu Beigbeders *99 francs* recht einfach gehalten.

Die Erzählform zeichnet sich dadurch aus, dass der Figur gleich zu Anfang des Romans das Wort überlassen wird, und sie auch während der restlichen Erzählung von einer narrativen Vormundschaft befreit bleibt.[9] Neben ihr existiert keine weitere Erzählerinstanz, so dass der Roman direkt mit der unmittelbaren Rede und in der Ich-

[9] Vgl. Genette 1998, S. 123f.

Form beginnt. Die Erzählung ist der autobiographischen Form gemäß, in der ersten Person geschrieben. Bei der Erzählinstanz der *Extension* handelt es sich um einen extradiegetischen-autodiegetischen Erzähler, da der Erzähler gleichermaßen auch als Held der Geschichte fungiert.[10] Während der Erzählung überwiegt die fixierte interne Fokalisierung, denn die Figur stellt den einzigen Erzähler dar, und die Wahrnehmung des Lesers ist an ihre gebunden.[11] Allerdings scheint an einigen Stellen im Roman eine Tendenz zur Nullfokalisierung gegeben zu sein. Eine solche Textstelle stellt beispielsweise der Anfang des 10. Kapitels der zweiten Buchpartie dar: „De retour à La Roche-sur-Yon, j'ai acheté un couteau à steak à l'Unico: je commençais à apercevoir l'ébauche d'un plan."[12] Diese Stelle verdeutlicht, dass durch Paralipsen einiges an Information vorenthalten wird, und die Wahrnehmung der Figur nicht eins zu eins mit der des Erzählers übereinstimmt, da der Leser erst in den folgenden Kapiteln über den Inhalt des Plans informiert wird, bzw. er erwartet, dass solches noch geschieht.[13] Man bemerkt, dass das erlebende Ich weniger weiß, als das erzählende Ich und der Informationstand beider Erzähler nicht identisch sein kann.[14] Auch wenn der Abstand zwischen dem erzählenden Ich und dem erlebenden gegeben ist, empfinde ich ihn hier nicht so groß, dass ich an dieser Stelle eine Nullfokalisierung erkennen würde. Es sind eher Passagen auszumachen, in denen durch Paralipsen eine Diskrepanz zwischen erlebendem und erzählendem Ich erzeugt wird, die in Anbetracht der Unterscheidung zwischen der erlebenden Figur und dem Wissen der Produktionsinstanz, tendenziell einer Nullfokalisierung ähnelt. Durch die Paralipsen wird die interne Fokalisierung, die in dem Werk überwiegt, nicht aufgehoben. Zudem sehe ich sie auch nicht als Anzeichen dafür, dass dieses Vorenthalten an Informationen auf eine Undurchdringlichkeit hinweist, die mit der *Impassibilité* in Verbindung steht, da es meiner Meinung nach eher dazu dient die Spannungskurve der Erzählung aufrecht zu halten.

Offensichtlich ist allerdings, dass sich der Ich-Erzähler der *Extension* als ‚Autor des Romans' ausgibt[15] und das Bild, das sich der Leser des impliziten Autors macht, dadurch besonders nährt. Anders als Flaubert, der eine rein szenische und unvermittelte

[10] Vgl. Genette 1998, S. 176.
[11] Vgl. Genette 1998, S. 137
[12] EXT 1994, S. 109.
[13] Eine weitere Textpassage, die die Distanz zwischen erlebendem und erzählendem Ich deutlich darstellt, befindet sich auf Seite 121: „Je ne devais jamais revoir Tisserand; il se tua en voiture cette nuit-là […]".
[14] Vgl. Genette 1998, S. 138, 181.
[15] EXT 1994, S. 14.

Darstellung der Geschehnisse anstrebte[16], stellt Houellebecq die Erzählinstanz deutlich in den Vordergrund.

1.2 Schreibstil und Sprachregister

„Michel Houellebecq n'a pas de style."[17] So einfach formuliert es zumindest der Schriftsteller Dominique Noguez und auch Houellebecq selbst strebt Gesagtes in seinen Büchern an: „J'essaie de ne pas avoir de style [...]".[18] Bereits nach den ersten Seiten der *Extension* merkt der Leser, dass Houellebecq auch in diesem Roman das alltägliche Französisch gebraucht, das literarische *passé simple* größtenteils durch das *passé composé* und das *imparfait* ersetzt hat. Zu diesem simplen Schreibstil äußert sich interessanterweise sogar der Protagonist in seiner Erzählung. Er führt die Tatsache, dass er sich einer knappen und öden Aussprache bedient, auf die in seiner Gesellschaft überwiegende Gleichgültigkeit und auf das Fehlen der zwischenmenschlichen Beziehungen zurück: „Cet effacement progressif des relations humaines n'est pas sans poser certains problèmes au roman. [...] La forme romanesque n'est pas conçue pour peindre l'indifférence, ni le néant ; il faudrait inventer une articulation plus plate, plus concise et plus morne."[19] Der Erzähler merkt explizit an, dass er seine Ausdrucksweise der Veränderung der Gesellschaft anpassen musste.

In diesen knappen und einfachen Schreibstil baut der Autor zahlreiche umgangssprachliche („mecs [...] vachement"[20], „prendre un apéro"[21]), teils auch vulgäre Ausdrücke wie „connasse [...] boudins"[22], „branler [...] foutu"[23] und politisch inkorrekte Begriffe ein (z.B. „nègre"[24] für die Bezeichnung eines Dunkelhäutigen), die darauf schließen lassen, dass sich auch der in dem Roman verwendete Wortschatz den literarischen Konventionen entziehen muss, um von der sich verändernden Gesellschaft ein realitätsgetreues Abbild liefern zu können – bzw. ein Abbild, das sich der Protagonist von der Öffentlichkeit macht.

[16] Vgl. Flaubert 1980, S. 204.
[17] Noguez 1999, S. 17.
[18] Houellebecq 1999, S. 119, während eines Interviews mit Frédéric Martel.
[19] EXT 1994, S. 42.
[20] EXT 1994, S. 6.
[21] EXT 1994, S. 60.
[22] EXT 1994, S. 5.
[23] EXT 1994, S. 117.
[24] EXT 1994, S. 118.

Die Wortwahl „aus dem Arsenal der Vulgarität"[25] und dem des gesprochenen Französisch ist allerdings nicht durchgängig, denn zahlreiche Brüche innerhalb des Erzählflusses zeigen, dass der Autor sich gerne verschiedener Sprachregister bedient.[26] Brüche in Houellebecqs Schreibstil sind beispielsweise die Passagen, die einen Wechsel zwischen Narration und Poesie aufweisen. Bezüglich diesen Poesiepassagen äußert sich der Autor in einem Interview folgendermaßen: „*Un passage* [poétique] *que j'aime beaucoup dans* Extension*, et que j'ai d'ailleurs sûrement écrit avant, c'est celui qui commence par « Dans la passe de Bab-el-Mandel ». Cela n'a absolument rien à voir avec l'intrigue.*"[27] Houellebecq nach erfüllen diese Textteile zwar einen ästhetischen Zweck, doch soll diese „impureté du style", anders als die traditionelle Erzählung, abwechslungsreich wirken.[28] Dass dieses stilistische Merkmal den in der Geschichte enthaltenen Anteil an Realismus brechen könnte, nimmt der Autor dabei in Kauf, da ein Roman, der sich einzig auf Anekdoten beschränke, nicht ausreichend interessant sei.[29] Es lässt sich also behaupten, dass die Abwechslung im Schreibstil keine rein ästhetische Funktion erfüllt, sondern auch zu der Spannung des Buches etwas beitragen soll, selbst wenn sie für die eigentliche Intrige unbedeutend ist (*„Cela n'a absolument rien à voir avec l'intrigue."*, s.o.).

Neben zahlreichen weiteren Besonderheiten, gilt es bezüglich Houellebecq natürlich auch den teils recht wissenschaftlichen Stil des Autors zu nennen, der dazu geführt hat, dass seine Werke oftmals als ‚Thesenromane' bezeichnet werden.[30] Aber auch anhand der eingeschobenen „fictions animalières"[31] kann der Leser erkennen, dass der Autor sehr wohl in der Lage wäre sich gehobener auszudrücken, dies jedoch – sei es um eine „stilistische Homogenität"[32] zu durchbrechen oder um den elitären Schreibstil abzulehnen[33] – unterlässt.

[25] Mecke 2003, S. 203.
[26] Vgl. Noguez 1999, S. 21 sowie Bessard-Banquy 2007, S. 357.
[27] De Haan 2004, S. 18. Mit dieser Passage kann der Autor nur den Anfang von Kapitel 1 des zweiten Buchteils meinen: „Aux approches de la passe de Bab-el-Mandel, sous la surface équivoque et immuable de la mer, […]" (EXT 1994, S. 51).
[28] De Haan 2004, S. 19.
[29] De Haan 2004, S. 19.
[30] Vgl. de Haan 2004, S. 15f. In der Extension ist ein solcher Stil insbesondere anhand des 7. Kapitels des zweiten Buchteils erkennbar (EXT 1994, S. 84-96), das auf verschiedene Fallbeispiele eingeht, die den Protagonisten – oder doch eine weitere Instanz? – zu folgender Erkenntnis gelangen lassen: „*'La sexualité est un système de hiérarchie sociale'*" (EXT 1994, S. 93). Die Frage, was diese These genau aussagt, wird in Kapitel 3 dieser Arbeit beantwortet werden.
[31] EXT 1994, S. 9.
[32] Mecke 2003, S. 204.
[33] Bessard-Banquy 2007, S. 357.

Die Unregelmäßigkeit im Schreibstil signalisiert, wann sich tatsächlich der Ich-Erzähler zu seiner Geschichte äußert, und wann eine weitere Erzählstimme erscheint, die mit der des Protagonisten kontrastiert. Dies wurde auch während eines Interviews mit dem Autor angemerkt. Die Frage lautete: „[…] en lisant *Extension*, est-ce qu'il faut vraiment supposer que c'est le moi qui raconte son histoire personelle? Il y a des ruptures, des changements de registre, des contradicitons même."[34] Houellebecq antwortete darauf: „*Non, il ne vaut pas, en effet.*"[35] Da der Autor selbst behauptet, dass nicht jeder Teil der Erzählung als Aussage der Figur zu deuten ist, kann die Unregelmäßigkeit des Schreibstils auch nicht in Verbindung mit der Instabilität des Protagonisten gebracht werden. Doch zeigt sich, dass der Leser, anders als bei den ‚undurchdringbaren' Texten Flauberts, gerade dazu verleitet wird hinter diesen unüblichen Textstellen, die den Erzählfluss durchbrechen, die Stimme des Autors zu vermuten.

Die Behauptung, dass der Autor der *Extension* keinen konkreten Stil besäße ist meiner Meinung nach, aufgrund des komplexen Wechsels zwischen den Registern, der wie sich durch die eigenen Aussagen des Autors gezeigt hat durchaus durchdacht ist, unhaltbar.

2. Die ästhetischen Merkmale von Beigbeders *99 francs*

2.1 Gliederung und Erzählform

Frédéric Beigbeders Roman *99 francs (14,99 €)* ist im Jahr 2000 bei *Grasset* erschienen und erstreckt sich auf 282 Seiten. Die Unterteilung von *99 francs* gestaltet sich durchaus komplexer, als die der *Extension*. Beigbeder hat sein Werk in sechs größere Teile gegliedert, die als Titel die französischen Personalpronomina im Nominativ tragen, wobei für die 3. Person Singular und die 3. Person Plural die maskuline Form *Il* und *Ils* stehen. Bemerkenswert ist, dass der Autor, dem Personalpronomen der Überschrift getreu, die Erzählung aus der Perspektive der angegebenen grammatikalischen Person schildert.[36] Während der Erzähler im ersten Teil in der ersten Person spricht, verwendet er in dem zweiten Teil, um über sich selbst zu sprechen, die

[34] De Haan 2004, S.12.
[35] De Haan 2004, S. 12.
[36] Die meisten Passagen in *99 francs* sind nicht nur im autobiographischen Stil geschrieben, sondern lassen auch inhaltliche Parallelen zwischen dem Protagonisten und dem realen Autor vermuten, da Beigbeder selbst, Mitte der 90er Jahre, als Werbetexter gearbeitet hat (Vgl. Nonnenmacher 2003, S. 219) und infolgedessen „weiß […] worüber er schreibt" (Ritzenhofen 2002, S. 80). So wie die Hauptfigur Octave Parango die Kündigung durch das Schreiben ‚seines' Buches erhalten möchte (FRC 2000, S. 17), wurde der Autor tatsächlich fristlos gekündigt (Vgl. Houellebecq 2000, S. 132).

2. Person Singular[37] und richtet sich in dieser Form – wenn es sich nicht um Aussagen handelt, die die Handlung in dem Buch vorantreiben – ebenso an den Leser.[38] Der Effekt, der sich durch diese ambigue Erzählform ergibt ist, dass sich der Leser als stetiger Adressat, bzw. als impliziter Leser für den Erzähler, in die Lebenssituation der Hauptfigur Octave Parango verstärkt hineinversetzen kann, obgleich das Leben des Protagonisten und dessen Wahrnehmung, wie man im Folgenden sehen wird, den Leser nicht dazu einladen sich mit ihm zu identifizieren. Dieser Umstand wird durch den in der ‚Wir- und Ihrform' geschriebenen 4. und 5. Teil des Romans ebenso begünstigt, denn auch hier kann der Protagonist sowohl sein eigenes Umfeld ansprechen und zusätzlich das des Lesers.[39] Der Erzähler ist in den Teilen *Je, Tu, Nous* und *Vous* (die grammatikalisch die Existenz einer ersten Person voraussetzen) ein extradiegetischer-autodiegetischer Erzähler. Ferner verfügt der Leser von *99 francs* in den Buchpartien *Je, Tu, Nous* und *Vous* nur über die Informationen, die sich innerhalb des Blickfeldes dieses Ich-Erzählers wiederfinden, so dass auch hier die fixierte interne Fokalisierung überwiegt.

Anders als bei Houellebecq, wechselt in *99 francs* jedoch die Stellung des Erzählers. In dem 3. Teil des Romans der wie bereits erwähnt die Überschrift *Il* trägt, verschwindet der autodiegetische Erzähler, und es tritt eine extradiegetische-heterodiegetische Erzählerstimme in Erscheinung: „Chaque matin, il [Octave] marche dans le parc [...] il [Octave] croise de nouvelles maladies [...] Octave a ri plusieurs fois en regardant les schizophrènes grimacer dans le jardin [...]".[40] Trotz des Wechsels der Stellung des Erzählers, bleibt die Fokalisierung intern, da die Wahrnehmung des Lesers an die Octaves gebunden ist und es keine Anzeichen dafür gibt, dass die extradiegetische-heterodiegetische Erzählerstimme mehr weiß und sagt, als die Hauptfigur oder als jegliche weitere Figur:

> Et ça y est, il a vraiment cassé l'ambiance. Il est content de lui. Il tripote sa boîte verte de Lexomil dans la poche de son blouson en daim Marc Jacobs. Elle le rassure [...] Octave approuve et ferme sa gueule. Il sait très bien que ce n'est pas l'image de la Rosse qui préoccupe son directeur [...].[41]

[37] „Depuis que Sophie est partie, tu t'ennuies toujours le week-end. [...] Le lundi matin, tu te rend à la Rosse [...] Le lendemain tu montres le nouveau script à Marronnier [...]", FRC 2000, S. 69, 77, 83.

[38] „Les drogues, tu les as vues se rapprocher de toi. [...] Tu ne vas pas voir les prostituées par cynisme, oh que non, au contraire, c'est par peur de l'amour.", FRC 2000, S. 70, 75.

[39] Während der Erzähler durch das ‚wir' in dem Satz „Nous avons tous été choqués par le suicide de Marc [...]" (FRC 2000, S. 179) sich und seine Arbeitskollegen meint, kann er sich durch den Satz „Nous nous droguons parce que l'alcool et la musique ne suffisent plus à nous donner le courage de nous parler [...]" (FRC 2000, S. 183) auch auf seine Welt und die des impliziten Lesers beziehen.

[40] FRC 2000, S. 127-129.

[41] FRC 2000, S. 136.

8

Bemerkenswert ist allerdings, dass der Leser durch die Verwendung eines heterodiegetischen Erzählers Abstand gewinnt, und es ihm leichter fällt, trotz des Fortbestehens der internen Fokalisierung, die Wahrnehmung der Figur kritischer zu betrachten.

Der letzte Teil des Romans, der die Überschrift *Ils* trägt, weist ebenfalls einige Besonderheiten auf. Durch den Gebrauch der 3. Person Plural beschränkt sich die Erzählerperspektive nicht nur auf die Innensicht der Hauptfigur. Selbst wenn diese sich in Sachen Werbung und Webespots gut auszukennen vermag, werden in diesem letzten Romanteil Details angegeben, die nicht auf ihre Wahrnehmung zurückzuführen sind. Auch die folgenden Beispiele, die auf den ersten Blick eine interne Erzählerperspektive eines heterogenischen Erzählers aufzuweisen scheinen, müssen eher als nullfokalisierte Abschnitte begriffen werden, da sie auch Wertungen und Vorahnungen enthalten: „Marc Marronnier et Sophie sont ridicules et s'en moquent. […] Qu'ils sont adorables. Marc et Sophie méritent leurs prénoms de sitcom. […] Ils s'y [à Ghost Island] sentiront bien. D'ailleurs ils sentent déjà bon […]"[42] Dass es sich bei diesen Kommentaren nicht um die Stimme des bereits bekannten Ich-Erzählers Octave Parango handelt, wird des Weiteren ebenfalls dadurch gezeigt, dass die Perspektive des Erzählers so umfassend ist, dass dieser auch über das Leben weiterer Figuren Bescheid weiß.[43] Die Erzählerstimme ist in dem Abschnitt *Ils* zum größten Teil extradiegetisch-heterodiegetisch, und die Erzählerperspektive ist die der Nullfokalisierung typische. Allerdings ist diese Form nicht wie im Teil *Il* durchgängig, denn in diesem Abschnitt meldet sich plötzlich wieder die Hauptfigur zu Wort.[44] Der extradiegetische-autodiegetische Erzähler und die interne Fokalisierung kehren zwischenzeitlich zurück, bevor beides, zum Ende des Buches hin, erneut durch einen extradiegetischen-heterodiegetischen Erzähler und die Nullfokalisierung ersetzt wird.

Es kann somit festgestellt werden, dass bei Beigbeder, anders als bei Houellebecq, ein Wechsel in der Erzählerstimme und in der Erzählerperspektive stattfindet. In dem Buchteil *Il* wechselt die Erzählerstimme, während die interne Fokalisierung weiterhin

[42] FRC 2000, S. 273f, 279.

[43] In diesem Beispiel weiß der Erzähler über das Leben des Amerikaners Mike Bescheid der, in der Imagination Octaves, Marc und Sophie dazu verholfen hat unterzutauchen: „L'Américain s'appelait Mike mais son nom n'a pas d'importance, d'ailleurs c'est probablement une fausse identité. […] Il [Mike] connaissait bien la procédure, pour l'avoir utilisée pendant des années lorsqu'il était chargé au FBI [...] Et maintenant il a trouvé un truc pour arrondir coquettement ses fins de mois : faire profiter les particuliers de son art.", FRC 2000, S. 274.

[44] Octave befindet sich inzwischen aufgrund des begangenen Mordes im Gefängnis: „Tout est provisoire et tout s'achète, sauf Octave. Car je me suis racheté ici, dans ma prison pourrie. Ils m'ont autorisé (contre menue monnaie) à regarder la télé dans ma cellule.", FRC 2000, S. 285.

gegeben ist. In dem Abschnitt *Ils* ändern sich dagegen Erzählerstimme und Erzählerperspektive.

Da die Erzählinstanz auch in *99 francs* deutlich im Vordergrund steht und sämtliche Kritik, wie bei Houellebecq, durch den meist autodiegetischen Erzähler explizit erfolgt, lässt sich auch auf der Darstellungsebene dieses Werkes kein *trait d'impassibilité* feststellen. Es konnte jedoch dargelegt werden, wie der Gebrauch verschiedener grammatikalischer Personen es dem Leser erleichtert bzw. erschwert hat, sich mit dem Protagonisten zu identifizieren.

2.2 Schreibstil und Sprachregister

Der Schreibstil und das von Beigbeder verwendete Sprachregister sind Merkmale, die dem Leser bereits nach den ersten Seiten des Buches schnell vermitteln, dass sie sich mit einen Ich-Erzähler einlassen, der kein Blatt vor den Mund nehmen wird und eine äußerst vulgäre Ausdrucksweise besitzt, die er während des ganzen Verlaufs der Geschichte weiter verwendet:

> Je me prénomme Octave et m'habille chez APC. Je suis publicitaire : eh oui, je pollue l'univers. Je suis le type qui vous vend de la merde. Qui vous fait rêver de ces choses que vous n'aurez jamais. Ciel toujours bleu, nanas jamais moches, un bonheur parfait, retouché sur PhotoShop. [...] Je voudrais tout quitter, partir d'ici avec le magot, en emmenant de la drogue et des putes sur une connerie d'île déserte. (À longueur de journée, je regarderais Soraya et Tamara se doigter en m'astiquant le jonc.)[45]

Im Gegensatz zu Houellebecq, der wie gezeigt worden ist kleine Einlagen einbaut, die einen literarischeren Stil aufweisen, spricht die Hauptfigur von *99 francs* durchgehend die gleiche Sprache (bzw. übernimmt der heterodiegetische Erzähler im letzten Abschnitt dessen Sprache). Allerdings wird der normale Erzählfluss in *99 francs* durch Werbeskripte und Werbeslogans, die zwischen den einzelnen Teilkapiteln eingefügt werden, unterbrochen.[46] Die Unterbrechung der Erzählung durch Werbeskripte und Slogans symbolisiert für den Leser, inwiefern das Leben der Individuen durch das Tempo der Werbewelt bereits konditioniert worden ist. So wie Werbespots das Fernsehen, Werbeplakate die freie Sicht unterbrechen, stört die Werbung nun im 21. Jahrhundert auch den natürlichen Lesefluss der Leser. Eine der wenigen unberührten

[45] FRC 2000, S. 19, 22.
[46] Auf den Seiten 146 bis 153 werden die Slogans beispielsweise in die wörtliche Rede der Figuren miteingebaut.

Gebiete hat die Werbung nun eingeholt. Die Gesellschaftskritik äußert sich in *99 francs* bereits anhand des Schreibstils.

Die Kritik ist inhaltlich ebenfalls dermaßen explizit, dass sie auch einen weniger aufmerksamen Leser alarmiert und teils beleidigt: „N'est il effrant de voir à quel point le monde semble trouver normale cette situation? Vous me dégoûtez, minables esclaves soumis à mes moindres caprices. Pourquoi m'avez-vous laissé devenir Roi du Monde ?"[47] So wie Beigbeder durch die besondere Erzählform bereits gegen die literarischen Konventionen verstößt, versucht er auch auf der sprachlichen Ebene jegliche Regel zu durchbrechen, und wie er in einem Interview selbst sagt, den „engstirnigen", „heuchlerischen" und „zu angepassten" Teil der Gesellschaft zu schockieren: „[…] je me dis même que la vulgarité est bien agréable, quand elle permet de choquer les bien-pensants, les étriqués, les tartuffes. La question est toujours la même: je n'aime être vulgaire qu'avec les gens qui ne le sont pas."[48] Durch letztere Aussage lässt sich behaupten, dass der Autor diese umgangssprachliche und vulgäre Ausdrucksweise nicht gewählt hat um sein Werk für die weniger gebildete Gesellschaftsschicht, bzw. deren jüngere Generation, zugänglich zu machen, sondern um den Teil der Öffentlichkeit zu schockieren, der auf einen korrekten Sprachgebrauch und den Erhalt der Sitten achtet, jedoch auch die korrupte, kaltblütige Werbewelt ignoriert.

Wie man erkennen kann, dürfte das Buch aufgrund seiner stilistischen Merkmale das Publikum tatsächlich schockiert haben, denn so arrogant, emotionslos und vom Konsum eingeholt, wie es Beigbeder beschreibt, ist die Gesellschaft als Teil der realen Welt wohl nicht. Allerdings vermute ich, dass der bemerkenswerte und revolutionäre Schreibstil Beigbeders notwendig ist, um die in den Büchern beschriebene Mediengesellschaft, deren Abgestumpftheit und deren *Impassibilité* eingehend literarisch darstellen zu können, denn um sie richtig nachzuahmen muss man ihre Sprache sprechen.

3. *Impassible* Gesellschaft oder *impassible* Protagonisten?

Houellebecq, der als Autor die Wirklichkeit literarisch darstellt und dabei nachahmt, sagt über die Welt folgendes aus:

> […] l'étrangeté semble s'être déplacée de la psychologie individuelle vers les objets du monde. Il me semble que nous commençons à nous lasser de nos propres mystères, moins

47 FRC 2000, S. 22.
48 Beigbeder 2002, 117.

mystérieux qu'on ne l'a dit ; mais que nous avons, de plus en plus, la sensation de vivre dans un monde incompréhensible et dangereux.[49]

Houellebecq stützt meine These hier, indem er sagt, dass das Individuum nicht mehr mysteriös und fremd ist, so wie es bei Camus' *Étranger* vielleicht einmal war, da sich diese Merkmale von der einzelnen Person auf die Gesellschaft verlagert haben. In anderen Worten würde das jedoch auch implizit heißen, dass die Anzahl an Individuen, die als ,étranger' und *impassible* gelten, enorm zugenommen haben muss, um das genannte Gesellschaftsbild erst liefern zu können. Wenn man davon ausgeht, dass die fiktive Welt der Romane als *monde impassible* und deren Gesellschaft als *société impassible* steht, muss danach gefragt werden, ob das Bild, welches beide Bücher von der Gesellschaft liefern, aufgrund ihrer Individuen und den geltenden Sitten in Zusammenhang mit der *Impassibilité* gebracht werden kann, oder ob es eher der Rezeption und aus den Lebensumständen der Protagonisten entsprungen ist und somit ein Gebilde formt, welches einzig in der Auffassung der Hauptfiguren in der beschriebenen Form existiert. Um diese Frage zu beantworten, werde ich zunächst darauf eingehen, wie in beiden Büchern Aspekte des öffentlichen Lebens dargestellt werden, welche Merkmale dabei in Zusammenhang mit der *Impassibilité* gebracht werden können und welche nicht. Das darauf folgende Unterkapitel soll dagegen die Merkmale aufzeigen, die darauf schließen lassen, dass nicht die Gesellschaft *impassible* ist, sondern die Protagonisten selbst einen getrübten Blick auf sie werfen und einer bestimmten Emotionslosigkeit und Gleichgültigkeit verfallen sind.

3.1 Merkmale der *Impassibilité* im öffentlichen Leben

In diesem Kapitel möchte ich insbesondere darlegen, wie in der *Extension* und in *99 francs* auf materiellen Reichtum, zwischenmenschliche Beziehungen unter Kollegen und auf das Thema der Freundschaft eingegangen wird. Gleich zu Anfang des Romans erklärt der Protagonist der *Extension* dem Leser, warum er verheimlichen muss, dass er den Ort vergessen hat, an dem er sein Auto geparkt hat:

> Comment, en effet, avouer que j'avais perdu ma voiture? Je passerais aussitôt pour un plaisantin, voire un anormal ou un guignol; c'était très imprudent. La plaisanterie n'est guère de mise, sur de tels sujets ; c'est là que les réputations se forment, que les amitiés se font ou défont. [...] Avouer qu'on a perdu sa voiture, c'est pratiquement se rayer du corps social [...][50]

[49] Houellebecq 1999, S. 209, während eines Interviews mit Frédéric Martel.
[50] EXT 1994, S. 9.

12

Freundschaften hängen in der Gesellschaft, die innerhalb der *Extension* beschrieben wird, am goldenen Faden, denn deren Erhalt hängt von dem Verlust oder dem Besitz eines materiellen Gegenstands ab. Der Satz „La plaisanterie n'est guère de mise, sur de tels sujets [...]" erinnert daran, dass die Ausdrucksweisen an eine gewisse Moral gebunden sind. Die Aussagen der Art ‚darüber macht man keine Witze' sind für den Leser jedoch gewöhnlich an Themen wie Tod, Unglück und Krankheit gebunden. Dass dieses Geheiß hier in Zusammenhang mit dem Verlust eines materiellen Gegenstands erfolgt zeigt, wie sich die Werte in der Gesellschaft des Protagonisten verschoben haben. Ein Statussymbol wie das Auto steht innerhalb der Wertehierarchie auf derselben Stufe wie Gesundheit, Leben und Glück. Die Gemeinschaft gesteht einem Mitglied den Verlust eines Wertgegenstandes, wie es das Auto ist, nicht zu. Doch in der Welt der houellebecqschen Figur muss man nicht nur wirtschaftlich ein Gewinner sein, sondern auch sexuell. So wie materieller Reichtum den Menschen innerhalb der sozialen Hierarchie aufsteigen lässt, liefert ihm auch sexueller Erfolg Ansehen und Ruhm: „'La sexualité est un système de hiérarchie sociale'".[51] Neben der wirtschaftlichen freien Marktwirtschaft existiert auch innerhalb der sexuellen ‚Kampfzone' Marktfreiheit, was zu Ungleichheiten zwischen den Menschen führt und sie auf beiden Ebenen in Gewinner und Verlierer teilt.[52]

In *99 francs* nimmt insbesondere materieller Reichtum eine wichtige Rolle ein, denn er ist dafür ausschlaggebend, ob man eine Person respektiert, oder nicht: „Je le respecte parce qu'il a un plus grand appartement que moi."[53] Anders als Houellebecq, zieht Beigbeder die Parallele zwischen Wirtschaft und Sexualität nicht: „Beigbeder, dans *99F*, voit plutôt la société de consommation comme l'une des hiérarchies sociales possibles. Plus la consommation est grande, plus l'individu s'élève dans les rangs de l'hiérarchie."[54] Dieses Konzept wird innerhalb des Buches anhand einer späteren Passage sichtbar, in der Octave über vier Seiten auflistet, welche ‚Schätze' sich in seinem Besitz befinden.[55]

Auch in der *Extension* bemerkt der Protagonist ein Konsumverhalten innerhalb seiner Gesellschaft:

> Sous nos yeux, le monde s'uniformise; les moyens de télécommunication progressent; l'intérieur des appartements s'enrichit de nouveaux équipements. Les relations humaines

[51] EXT 1994, S. 93.
[52] EXT 1994, S. 100f.
[53] FRC 2000, S. 45.
[54] Dumas 2007, S. 217.
[55] Vgl. Dumas 2007, S.217, FRC 2000, S. 115-118.

deviennent progressivement impossibles, ce qui réduit d'autant la quantité d'anecdotes dont se compose la vie.[56]

Während der Ich-Erzähler der *Extension* in dem einen Teil des Abschnittes darauf eingeht, wie der materielle Reichtum wächst, weist er den Leser im zweiten Teil des Zitats darauf hin, wie die zwischenmenschlichen Beziehungen dagegen immer seltener werden und der Mensch weniger erlebt. Dass es sich dabei nicht nur um Vermutungen der Figur handelt, zeigt sich daran, dass der Erzähler die Einsamkeit am eigenen Körper erfährt: „Généralement, le week-end, je ne vois personne. Je reste chez moi, je fais un peu de rangement; je déprime gentiment."[57]

Beigbeders Protagonist Octave verzweifelt ebenfalls an seiner Einsamkeit, denn seitdem seine Freundin Sophie ihn verlassen hat, langweilt er sich, wie die Hauptfigur der *Extension*, besonders am Wochenende. Da er keine weiteren sozialen Kontakte pflegt, verbringt er seine freien Tage damit fern zu schauen, sich mit Drogen zu betäuben und exzessiv zu masturbieren.[58] Trotz seines materiellen Erfolgs ist er unglücklich, und mit seinem Zustand als „zurückgebliebener Junggeselle" kam er besser zurecht, als er noch jemanden hatte, der ihn liebte: „C'était plus facile d'avoir un comportement de célibataire attardé quand tu savais qu'il y avait quelqu'un chez toi qui t'attendait avec amour."[59]

Fest steht, dass beide Protagonisten unter der zunehmenden Vereinsamung leiden und die Verschlossenheit der Gesellschaft kritisieren. Octave Parango führt beispielsweise den Akt des Selbstmordes darauf zurück, dass die Betroffenen keine Post von Bekannten mehr bekommen: „Les gens se tuent parce qu'ils ne reçoivent plus que des publicités par la poste."[60] Nur in ihrer Rolle als Kunden und Verbraucher wird den Menschen in seiner Umbegung Aufmerkamkeit geschenkt.

Wie ich in Kapitel 1.2 erläutert habe, hat Houellebecq dieser Spärlichkeit an sozialen Kontakten seinen Schreibstil angepasst: der Roman ist in einfacher und knapper Sprache geschrieben, da auch das Leben des Erzählers linear und schnörkellos abläuft.

Ein weiteres Beispiel, das die *Impassibilité* der Gesellschaft veranschaulicht, ist der Tod eines Arbeitskollegen, ein Ereignis, welches in beiden Werken eintritt und auf das mit unzureichender Sensibilität reagiert wird. In *99 francs* schildert sich die Situation folgendermaßen: Während die Arbeitskollegen Octaves und er selbst den Selbstmord

[56] EXT 1994, S. 16.
[57] EXT 1994, S. 31.
[58] FRC 2000, S. 69-71.
[59] FRC 2000, S. 118f. Seine Einsamkeit könnte allerdings auch durch seine eigene Unfähigkeit soziale Kontakte aufzubauen, bzw. zu halten, verursacht werden.
[60] FRC 2000, S. 89.

seines Vorgesetzten bereits vermuteten, hatten sie nicht die Absicht diesen davor zu schützen.[61] Die Reaktion der anderen Firmenmitglieder auf der Beerdigung zeigt ebenfalls, wie wenig ihnen an dem verstorbenen Kollegen lag. Octave nach, weinen sie nicht wegen des Verlustes, sondern wegen der Art und Weise wie eine Person verabschiedet und nüchtern durch jemand anderen ersetzt wird: „Nous pleurions sur notre pitoyable sort: dans la publicité, quand on meurt, il n'y a pas d'articles dans les journaux, il n'y a pas d'affiches en berne [...] Quand un publicitaire meurt, il ne se passe rien, il est juste remplacé par un publicitaire vivant."[62] Sie weinen um die in der Arbeitswelt herrschenden Umstände, da diese auch in ihrem Todesfall gelten.

In Anbetracht dieser Sachverhalte lässt sich sagen, dass die Gesellschaft in *99 francs* einerseits als *impassible* dargestellt wird, die einzelnen Individuen, die diese Gemeinschaft ausmachen, sich der Abgestumpftheit dieser bewusst sind, doch trotzdem selbst das gleiche Laster tragen (sie können um ihren Kollegen beispielsweise nicht trauern). Diese Feststellung gilt bezüglich beider Hauptfiguren, der Beigbeders und der Houellebecqs. In der *Extension* wird auf den Tod des Arbeitskollegen, mit dem der Protagonist die letzten Wochen verbracht hat, folgendermaßen reagiert:

> Vers dix heures, nous apprenons la mort de Tisserand. Un appel de la famille, qu'une secrétaire répercute à l'ensemble du personnel. Nous recevrons, dit-elle, un faire-part ultérieurement. Je n'arrive pas tout à fait à y croire ; ça ressemble un peu trop à l'élément supplémentaire d'un cauchemar. Mais non : tout est vrai.[63]

Eine Reaktion von Seiten der Arbeitskollegen scheint auszubleiben, doch auch der Protagonist selbst scheint *impassible* zu sein, da er keine wahrhaftige Trauer über den Tod einer Person, mit der er recht viel Zeit verbracht hat, empfindet.

Allerdings gibt es Merkmale, die die These, dass nicht die Protagonisten, sondern ihre Umwelt als *impassible* gilt, widerlegen. In der *Extension* wird, während des Aufenthalts des Protagonisten in Rouen, öfters ein positives Bild der Gesellschaft gezeigt. Als der Protagonist auf der *Place du Vieux Marché* Rast macht, beobachtet er die Passanten, die ungleich seinen Vorstellungen sehr wohl Freunde und Bekannte besitzen, mit denen sie ihre freien Tage verbringen. Die Leute spazieren in Gruppen oder paarweise glücklich und zufrieden durch die Stadt, was die Hauptfigur, die sich selbst als Außenseiter sieht, erstaunt und sogar etwas gruselt.[64] Dass die Spaziergänger sich voneinander

61 FRC 2000, S. 179.
62 FRC 2000, S. 181.
63 EXT 1994, S. 129.
64 EXT 1994, S. 69f.

unterscheiden, empfindet der Protagonist nicht als natürliche Individualität, sondern als bewussten Versuch sich von den anderen zu differenzieren:

> Pas un groupe ne m'apparaît exactement semblable à l'autre. Évidemment ils se ressemblent, ils se ressemblent énormément, mais cette ressemblance ne saurait s'appeler identité. Comme s'ils avaient choisi de concrétiser l'antagonisme qui accompagne nécessairement toute espèce d'individuation en adoptant des tenues, des modes de déplacement, des formules de regroupement légèrement différentes.[65]

Die Reaktion der Hauptfigur lässt vermuten, dass sie die Sachverhalte auch in anderen Situationen aus einem beschränkten, wenn nicht sogar verdrehten Blickwinkel betrachtet. Dies äußert sich dadurch, dass die Figur die Möglichkeit, dass die Menschen tatsächlich darüber glücklich sind gemeinsam einen schönen Tag verbringen zu können, ausschließt. Der Erzähler setzt sie auf den Status des Konsumenten herab: „[...] tous communient dans la certitude de passer un agréable après-midi, essentiellement dévolu à la consommation, et par là même de contribuer au raffermissement de leur être."[66] Die Behauptung des Protagonisten, dass die Individuen ihre Persönlichkeit nur durch den Konsum verfestigen, erscheint überspitzt.

Dass nicht alle Menschen bei Houellebecq *impassible* zu sein scheinen, zeigt sich auch anhand des Krankenhausaufenthalts des Protagonisten in Rouen. Sowohl der Arbeitskollege Tisserand, als auch ein kranker Arbeiter und dessen Frau schenken dem Protagonisten große Aufmerksamkeit. Die Frau des kranken Arbeiters versorgt ihn mit Apfelkuchen, während Tisserand sich aufgrund des plötzlichen Verschwindens seines Kollegen große Sorgen gemacht und nach ihm gesucht hat.[67] Als Tisserand die Hauptfigur im Krankenhaus besucht, kümmert er sich liebevoll um ihn und möchte sich um jeden Preis dessen Krankheitsbild von einem Internen bestätigen lassen.[68] Der Protagonist bemerkt dies selbst, geht aber nicht weiter darauf ein: „Tisserand est venu me voir deux fois, il a été adorable, il m'a apporté des livres et des gâteaux. Il voulait absolument me faire plaisir, je l'ai bien senti [...]"[69]. Aufgrund dieser Tatsachen lässt sich feststellen, dass in der *Extension* negative Kritik an der Gesellschaft verübt wird, die als kalt und schroff bezeichnet wird, sich aber sehr wohl Passagen herausfiltern lassen, die das Gegenteil beschreiben, diese seitens des Protagonisten jedoch unkommentiert bleiben.

[65] EXT 1994, S. 69.
[66] EXT 1994, S. 70.
[67] EXT 1994, S. 76, 81.
[68] EXT 1994, S. 76.
[69] EXT 1994, S. 78.

In Beigbeders *99 francs* sind Passagen, die die Menschen nicht durchgängig als gefühlsarm und unempfindlich darstellen, wesentlich schwerer auszumachen. Beigbeder, der sich von der nihilistischen Einstellung der Figuren Houellebecqs im Vorfeld inspiriert hatte[70], scheint sein Werk detailgetreu nach dieser auszurichten. Nahezu keine Passage durchbricht die graue und deprimierende Sicht auf die Welt. Als sich die Hauptfigur Octave, aufgrund seines übermäßigen Drogenkonsums, einige Zeit in einer Heilanstalt aufhält, kommt ihn keiner besuchen. Die Zuneigung seitens eines Arbeitskollegen, so wie sie der Protagonist der *Extension* erfahren hat, bleibt aus, und selbst seine Ex-Freundin erscheint nicht in der Anstalt.[71] Anders als die Hauptfigur der *Extension*, erhält Octave auch keine Aufmerksamkeit von Angehörigen der Patienten, oder den Patienten selbst.[72] Seine Arbeitskollegen erlauben sich sogar einen kleinen Scherz mit ihm, in dem sie ihm, in Anspielung auf seine Kokainsucht, eine Packung Mehl in die Anstalt schicken.[73]

In dem gesamten Werk konnte ich nur eine Szene finden, die beweist, dass auch in *99 francs* nicht alle dargestellten Figuren in ihrer Gesamtheit eine *impassible* Gesellschaft bilden. Es handelt sich hier um eine Passage, in der die Hauptfigur Octave auf dem Flur seines Bürogebäudes auf eine schwangere Frau stößt, die er weinend vorfindet. Er bemerkt, dass der Zustand dieser auf den Arbeitsstress und ihre Schwangerschaft zurückzuführen ist und wird sich über folgendes klar: „C'est ainsi que je me suis aperçu que j'émargeais dans une secte inhumaine qui transformait les femmes enceintes en robots rouillés."[74] Dieser Textpassage lässt sich entnehmen, dass in der *impassiblen* Werbewelt die Menschen, die ihre Emotionen und ihre Sensibilität beibehalten wollen unter den gegebenen Umständen leiden. Sie sind gezwungen sich der vorhandenen Nüchternheit anzupassen.

Auf den ersten Blick scheinen beide Werke die Menschen, die die Protagonisten umgeben, als gefühlsarm und unempfindlich darzustellen, so dass auf inhaltlicher Ebene zunächst auch der Begriff der *Impassiblité* in Zusammenhang mit dieser Emotionslosigkeit gebraucht werden kann. Es hat sich jedoch anhand von Passagen beider Romane gezeigt, dass die Gesellschaft keine homogene Masse darstellt, und es durchaus auch Individuen gibt, die zu dem von den Protagonisten vorgefertigten negativen Gesellschaftsbild in Opposition stehen.

[70] Vgl. van Wesemael 2005, S. 17, 19f.
[71] FRC 2000, S. 129.
[72] FRC 2000, S. 127-131.
[73] FRC 2000, S. 128.
[74] FRC 2000, S. 55.

Insgesamt gilt es zu betonen, dass in beiden Werken die interne Fokalisierung überwiegt, und dass die Wahrnehmung des Lesers an die der beiden Hauptfiguren gebunden ist. Octave Parango lenkt den Blick einzig auf die Umstände innerhalb der Pariser Werbewelt. Der Protagonist der *Extension* hat dagegen, als Bürger der Mittelschicht und durch seine Geschäftsreisen, Kontakt zu diversen Menschen verschiedener Berufe und aus verschiedenen Städten.

3.2 Die Protagonisten als *êtres impassibles*

Unerlässlich ist es auch, danach zu fragen, wie eigentlich die Figuren, die den Leser in seiner Rezeption lenken, in den beiden Büchern auftreten, denn wie gerade erwähnt worden ist deuten auch die interne Fokalisierung und der extradiegetische-autodiegetische Status der Erzählerstimme darauf hin, dass jegliche Information den Leser völlig ungefiltert und aus erster Hand erreicht.

In diesem Kapitel möchte ich analysieren, wie sich die Protagonisten bezüglich der Themen Gesundheit, Liebe, Sexualität und Gewalt verhalten, um gegebenenfalls Merkmale aufzuweisen, die darlegen, dass nicht die Gesellschaft um sie herum emotionslos ist, sondern sie selbst Verhaltenseigenschaften aufweisen, die sie als *êtres impassibles* gelten lassen können.[75]

Was das Thema der Liebe anbelangt, ist beiden Büchern zu entnehmen, dass weder der Protagonist der *Extension*, noch Octave Parango, überhaupt in der Lage sind sich selbst zu lieben. Zu dieser Behauptung gelangt man, indem man sich beispielsweise vor Augen führt, wie der Werbetexter Octave seiner Gesundheit und seinem Leben durch den übermäßigen Drogenkonsum schadet:

> Tu vas te bourrer la gueule dans ta cuisine géante. [...] Tu es tellement coké que tu sniffes ta vodka par la paille. Tu sens le collapse arriver. [...] Tu suces le sol. Tu avales le sang qui coule directement de ton nez à ta gorge. Tu as juste le temps d'appeler le Samu sur ton portable avant de perdre connaissance.[76]

Dadurch, dass die Figur die begleitenden Umstände des Drogenkonsums kommentarlos wiedergibt und keinerlei Gefühle oder Ängste äußert, die sie in diesem Moment eventuell verspürt hat, erscheint sie abgestumpft und gleichgültig. Sie nimmt die

[75] Wie ich in der Einleitung bereits erklärt habe, verbinde ich mit der *Impassibilité* einer Romanfigur Unempfindsamkeit, Gefühllosigkeit und Undurchdringlichkeit dieser, so wie sie innerhalb des Hauptseminars, auf welchem diese Arbeit aufbaut, bezüglich Camus' Fremden Meursault festgestellt werden konnte.
[76] FRC 2000, S. 119f. Weitere Passagen, die die Nebenwirkungen Octaves Kokain- und Alkoholkonsums beschreiben, befinden sich auf Seite 44, 53, 70 und 114.

Geschehnisse körperlich zwar wahr, doch reagiert sie geistig nicht, so dass man sie in Bezug auf diesen Aspekt als *impassible* bezeichnen könnte.

Auch der Protagonist der *Extension* scheint den Drogen nicht abgeneigt zu sein, selbst wenn er – vielleicht weil er sich härtere Drogen wie Kokain nicht leisten kann – zu ,sanften Drogen' wie Alkohol und Zigaretten greift.[77] So wie Octave Parango, sorgt sich auch der Protagonist der *Extension* nicht um seinen körperlichen Zustand. Bei ihm treten Merkmale auf, die mit dem Begriff der *Impassibilité* in Zusammenhang gebracht werden können, als er auf seine Atemnot und die Schmerzen im Brustbereich gleichgültig reagiert. Anders als der Leser es erwarten würde, ist er über seinen gesundheitlichen Zustand nicht beunruhigt, sondern darüber genervt nachts noch ins Krankenhaus zu müssen: „Cela m'ennuyait beaucoup de ressortir, d'aller à l'hôpital, tout ça."[78] Dass er eventuell einen Infarkt erleidet und innerhalb der nächsten Stunden sterben könnte, versetzt ihn nicht in Todesangst:

> J'avais l'impression que si ça continuait j'allais crever rapidement, dans les prochaines heures, en tout cas avant l'aube. Cette mort subite me frappait par son injustice [...] non seulement je ne souhaitais pas mourir, mais je ne souhaitais surtout pas mourir à Rouen.[79]

Dass der Protagonist behauptet dieser plötzliche Tod treffe ihn wegen seiner Ungerechtigkeit schließt mit ein, dass er vorgibt seinen Tod unter anderen ,gerechteren' Umständen akzeptieren zu können. Anders als Octave Parango, schaut der Protagonist der *Extension* jedoch in sich hinein: er empfindet Ungerechtigkeit und ist an seinem Schicksal interessiert. Die Erzählfolge gibt er nicht wie Octave nüchtern wieder, sondern reagiert auf seine Situation, indem er beispielsweise wünscht nicht in Rouen zu sterben. Die Anapher in dem Satz („ [...] non seulement *je ne souhaitais pas* mourir, mais *je ne souhaitais* surtout *pas* mourir à Rouen."[80]) verleiht seiner Aussage besonderen Nachdruck. Eine Reaktion auf seinen körperlichen Zustand liegt zwar vor, doch ist sie für einen normalen Menschen unverständlich, da sie rein rational ist, in solch einer Situation üblicherweise jedoch besonders emotional reagiert wird. Der Protagonist der *Extension* erscheint, anders als Octave, nicht völlig emotionslos zu sein, doch letztendlich ebenfalls undurchdringlich, da seine Sorgen und Ängste zu dem, was zumindest in der realen Welt als ,normal' gilt, in Widerspruch stehen.[81]

77 Vgl. EXT 1994, S. 61, 121f.
78 EXT 1994, S. 73.
79 EXT 1994, S. 74.
80 Die Hervorhebungen stammen von mir.
81 Der Protagonist ist sich dessen bewusst, dass er anders als die Norm empfindet, doch erkennt er nicht warum und inwiefern er sich von dieser unterschiedet: „Il [l'interne] me dit: «Vous avez dû avoir

Auch ihr Verhalten gegenüber dem Thema Gewalt zeigt, dass sowohl der Protagonist der *Extension*, als auch Octave Parango, als *impassible* charakterisiert werden können. Wie bereits in der Einleitung erwähnt worden ist, taucht das Motiv des Mordes in beiden Werken auf, wobei nur die Figur Octave Parango diese Gewalttat tatsächlich vollzieht. Mit seinem Arbeitskollegen Charlie und Tamara, einem Callgirl, das durch seine Unterstützung die Darstellerin eines neuen Werbespots geworden ist, überfällt und tötet er eine ältere Aktionärin.[82] Die Tat wird zwar größtenteils von seinem Kollegen Charlie durchgeführt, doch zeigen weder er, noch die beiden anderen Mitwirkenden während oder nach der Tat Reue. Auch das Mordmotiv zeigt, wie kaltblütig die Tat ist. In der älteren Dame sieht Charlie einen Sündenbock, den er dafür verantwortlich machen kann, dass in Frankreich Millionen Angestellte gekündigt werden, um so die Aktieninhaber der Rentenfonds zu bereichern.[83] Die Tat entpuppt sich als purer acte gratuit.

Anhand des Mordes erkennt man, dass sowohl der Protagonist, als auch sein Umfeld gefühllos und grausam handeln. Die Art und Weise, wie sie mit dem Leben einer Person umgehen zeigt, dass nicht nur Octave Parango als *impassible* gelten kann, sondern insbesondere auch sein näheres Umfeld. Der Protagonist bewegt sich in einer Welt, in der die Menschen ihre Freizeit nicht gemeinsam verbringen[84], doch gemeinsam töten können. Bezüglich des Untersuchungsaspekts dieses Kapitels lässt sich sagen, dass Octave Parango durchaus als *individu impassible* gelten kann, und ebenso sein soziales Umfeld als *impassible* gilt. Die Vermutung liegt nahe, dass der Protagonist von *99 francs* die Werbewelt, in der er arbeitet, kritisiert und deren Herzlosigkeit verabscheut, sich von deren Individuen jedoch nicht unterscheidet.

Etwas anders gestaltet sich die Situation bei dem Protagonisten der *Extension*, der seinen Arbeitskollegen Tisserand zu einem Mord verleiten möchte.[85] Dieser führt die Tat jedoch nicht aus, obgleich er aufgrund seiner emotionalen Situation einen ‚klareren' Beweggrund hat, als Octave, Tamara und Charlie, in *99 francs*.[86] Der Protagonist

peur.» Je réponds oui pour ne pas faire d'histoires, mais en fait je n'ai pas eu peur du tout, j'ai juste eu l'impression que j'allais crever dans les prochaines minutes; c'est différent.", EXT 1994, S. 75.

[82] Vgl. FRC 2000, S. 209-215.

[83] FRC 2000, S. 210.

[84] Siehe die in Kapitel 3.1 erwähnte Einsamkeit Octaves an den Wochenenden.

[85] EXT 1994, S. 118.

[86] Tisserand leidet unter seiner sexuellen Einsamkeit. Obgleich er 28 Jahre alt ist, hat er keinen sexuellen Kontakt gehabt (EXT 1994, S. 99), keine Frau hat ihm jemals das Gefühl gegeben geliebt zu werden (EXT 1994, S.99), da er, wenn man den Angaben der Hauptfigur folgt, sehr schlecht aussieht und keinerlei Charme besitzt (EXT 1994, S. 54).

stachelt seinen Kollegen zu der Tat an, in dem er ihm hartherzig ins Gewissen redet und ihn manipuliert:

> Tu ne représenteras jamais, Raphaël, un rêve érotique de jeune fille. [...] de telles choses ne sont pas pour toi. De toute façon, il est déjà trop tard. L'insuccés sexuel, Raphaël, que tu as connu depuis ton adolescence, la frustration [...] laisseront en toi une trace ineffaçable. [...] Une amertume atroce, sans rémission, finira par emplir ton cœur. [...] Lance-toi dès ce soir dans la carrière du meurtre [...][87]

Es ist auch an dieser Stelle erkennbar, dass sich der Protagonist der *Extension*, anders als in *99 francs*, von seinem Umfeld sehr wohl unterscheidet. Zwar ist es verwerflich, dass Tisserand die Gewalttat in Erwägung gezogen hat um seiner Unzufriedenheit Luft zu machen, doch ist der wahre Täter hier einzig der Protagonist, der zudem auch den Diskothekenbesuch heimtückisch eingeplant hatte und seinen Kollegen zur Verzweiflung bringen wollte.[88] Dem Leser könnte sich die Vermutung offenbaren, dass der Ich-Erzähler seinen Kollegen Tisserand eine Tat ausführen lassen möchte, die er, da er mit dem Ort schlechte Erinnerungen verbindet[89] und sexuell sowie mental gestört zu sein scheint[90], selbst beabsichtigt. Die an der Universität Amsterdam lehrende Literaturwissenschaftlerin Sabine van Wesemael erkennt hinter dem Verhalten des Erzählers doch auch eine Gier nach Macht und nach Herrschaft über andere, mit der die eigene Schwäche und Verletzlichkeit kompensiert werden soll.[91] Dieser Gedanke würde wiederum voraussetzen, dass der Erzähler in Bezug auf bestimmte Dinge nicht völlig *impassible* sein kann, sondern durchaus Gefühle besitzt, die verletzt werden können, bzw. verletzt wurden.

Tatsächlich sind sowohl in der *Extension* als auch in *99 francs* Passagen auszumachen, die Situationen schildern, in denen beide Protagonisten eine bestimmte Moral vertreten und ein empfindsames Verhalten an den Tag legen. Bei dem Erzähler der *Extension* gestaltet sich dies unter äußerst gestörten Umständen, denn er äußert der Welt, in der er lebt, der Gesellschaft und den Frauen gegenüber eine tiefe Aversion – alles ekelt ihn

[87] „J'ai retrouvé *L'Escale* sans difficulté ; il faut dire que j'y avais passé de bien mauvaises soirées. Cela remontait déjà à plus de dix ans ; mais les mauvais souvenirs s'effacent moins vite qu'on le croit.", EXT 1994, S. 117f.

[88] Der Protagonist besucht schon vorher den Ort, an den er seinen Kollegen locken möchte (EXT 1994, S. 108), und auch während des Diskothekenbesuchs verhält er sich zurückhaltend und beobachtet den Verlauf der Dinge: „Tout se passait comme prévu.", EXT 1994, S. 112.

[89] EXT 1994, S. 111.

[90] Während des gesamten Romans erfährt der Leser, dass auch der Erzähler selbst nicht zu den ‚Gewinnern der Kampfzone der Sexualität' gehört. Wie gravierend seine Neurosen jedoch tatsächlich sind, bemerkt der Leser erst zum Ende der Erzählung hin, als der Protagonist einen äußerst starken Kastrationswunsch entwickelt (EXT 1994, S. 143).

[91] Van Wesemael 2007, S. 171.

an.[92] Umso erstaunlicher sind die Momente, in denen der Protagonist sich von seinem misantrophischen Verhalten loslöst und beispielsweise die Liebe des Ehepaares, das er im Krankenhaus kennenlernt, als rührend empfindet und die Frau des kranken Arbeiters als freundlich bezeichnet: „J'ai vu sa femme, elle avait l'air gentille; ils étaient même touchants, de s'aimer comme ça, à cinquante ans passés."[93] In einer weiteren Passage möchte er zur Hilfe einer anderen Person – sogar zur Hilfe einer Frau – in das Geschehen eingreifen:

> À deux mètres de moi une jeune fille est attablée devant une grande tasse de chocolat mousseux. L'animal s'arrête longuement devant elle, il flaire la tasse de son museau, comme s'il allait soudain taper le contenu d'un grand coup de langue. Je sens qu'elle commence à avoir peur. Je me lève, j'ai envie d'intervenir, je hais ce genre de bêtes. Mais finalement le chien repart.[94]

Darüber hinaus lässt sich sagen, dass der Erzähler auch um die im vorigen Kapitel dargestellte Gesellschaftskritik äußern zu können, ein Mindestmaß an Feinfühligkeit besitzen muss, denn nur dann kann er sich über bestimmte Umstände empören, bzw. unter diesen leiden.

In *99 francs* äußert sich die Hauptfigur Octave Parango durchaus empfindungsfähig, als sie zu Anfang des Buches unter anderem auch das Gefühl beschreibt, welches sie zu der Gesellschaftskritik animiert hat. Octave hebt es auch schriftlich, durch große Lettern hervor: „La mort est le seul rendez-vous qui ne soit pas noté dans votre organizer. [...] Je préfère être licencié par une entreprise que par la vie. CAR J'AI PEUR."[95] Es äußert sich die Angst unter den in der Werbewelt herrschenden Umständen nicht überleben zu können. Diese Angst entpuppt sich im Laufe der Erzählung als Wut, die den Erzähler dazu drängt die Welt, in der er lebt, zu verurteilen.[96] Hinter den sarkastischen Aussagen des Protagonisten verstecken sich Enttäuschung und Empörung – in dem folgenden Zitat beispielsweise über die rassistischen Aussagen seiner Kollegen und die skrupellose Vorgehensweise der Werbekampagne:

> Et d'abord pourquoi on ne pourrait pas prendre un rebeu pour le rôle? Arrête d'être nazi comme nos clients! Putain, y'en a marre de se laisser fasciser comme ça! Nike a récupéré le look pétainiste sur ses affiches Nikepark, Nestlé refuse les Noirs sur un film de basket-ball, ce n'est pas une raison pour faire la même chose! Non mais on va où, là, si personne n'ouvre sa gueule ? [...] Ghandi vend les ordinateurs Apple ! [...] Ce saint homme qui refusait toute technologie [...] le voici transformé en commercial informaticien ! Et Picasso est un nom de bagnole Citroën [...] Les zombies font vendre ! Mais où est la limite ?[97]

92 EXT 1994, S. 47, 82f.
93 EXT 1994, S. 77f.
94 EXT 1994, S. 70.
95 FRC 2000, S. 17.
96 Vgl. Van Wesemael 2005, S. 15.
97 FRC 2000, S. 144.

Wie Houellebecqs Protagonist, scheint auch Octave Parango nicht völlig *impassible* zu sein. Auch bezüglich des Themas der Liebe scheint er, zumindest zum Ende hin, eine gewisse Sensibilität zu entwickeln. Während Octave seine schwangere Freundin Sophie zuvor verstößt und sich von ihr abwendet[98], findet zum Schluss eine Bewusstseinsveränderung bei ihm statt – allerdings erst nachdem sich Sophie das Leben genommen hat, und so auch das gemeinsame Kind stirbt:

> Je croyais que j'avais peur de la mort alors que j'avais peur de la vie.
> Ils veulent me séparer de ma fille. Ils ont tout fait pour que je ne voie pas tes yeux si grands. [...] Les sadiques, ils diffusent à la télé la pub Évian avec les bébés qui se prennent pour Esther Williams. [...] Ils m'empêchent d'en profiter. Sa bouche entre les joues rondes. Minuscules mains agrippées à mon menton qui tremble. Sentir son cou au lait. Fourrer mon nez dans ses oreilles. Ils ne m'ont pas laissé essuyer ton caca. [...] En se tuant, elle [Sophie] t'a assassinée.[99]

Selbst wenn dem Protagonisten hier väterliche Gefühle zugesprochen werden können, und er unter dem Tod seines Kindes leidet, fällt auf, dass er selbst nicht die Sensibilität besitzt seine Verantwortung für den Tod von Sophie und den des Kindes zu erkennen. Inwiefern er selbst durch seine Gefühllosigkeit zu der Entwicklung der Ereignisse beigetragen hat, bemerkt er nicht. Octave schreibt die Umstände einer anonymen 3. Person Plural (*Ils*) und seiner Ex-Freundin zu („En se tuant, elle [Sophie] t'a assassinée.", s.o.) und begibt sich in eine schützende Opferrolle.

4. Fazit: Keine neuen Formen der *Impassibilité*

Die inhaltliche Analyse der beiden Werke hat auf den ersten Blick gezeigt, dass nicht nur das Verhalten des einzelnen Protagonisten in Verbindung mit dem Begriff der *Impassibilité* gebracht werden kann, sondern auch die weiteren in den Werken vertretenen Figuren oftmals eine Gemeinschaft bilden, die sich ebenfalls als *impassible* bezeichnen lässt. Die aufgeführten Textpassagen haben z. T. bewiesen, dass sowohl in der *Extension*, als auch in *99 francs*, die Protagonisten in einer Welt leben, in der – wie es auch Houellebecq vermerkt hatte[100] – nicht mehr einzelne Personen als fremdartig, unverständlich und merkwürdig erscheinen, sondern eine ganze Gemeinschaft diese Eigenartigkeiten aufweist. Anhand meiner im Kapitel 3.1 durchgeführten Untersuchungen konnte ich feststellen, dass das in der Romanwelt vertretene Umfeld, dem die beiden Hauptfiguren angehören, als kalt, entfremdet, unzugänglich und

[98] FRC 2000, S. 72.
[99] FRC 2000, S. 286.
[100] Siehe Zitat Seite 12, Fußnote 49, Kapitel 3 dieser Arbeit.

abgestumpft dargestellt wird. Allerdings wurde ersichtlich, dass in beiden Werken das negative Bild der Gesellschaft nicht durchgängig war, und es sehr wohl Passagen gab, die beweisen konnten, dass es auch Individuen gibt, die keine *impassiblen* Charaktereigenschaften aufweisen.

Verwunderlich war allerdings, dass der Protagonist von *99 francs* solche positiven Darstellungen seines Umfeldes seltener vorgenommen hat. Diese Tatsache kann darauf zurückgeführt werden, dass *99 francs* insbesondere die Werbewelt skizziert, und in dem Roman vorrangig auf Personen eingegangen wird, die Teil dieser Businessbranche sind.[101] Durch diesen Umstand und durch die interne Fokalisierung, die in der Erzählung überwiegt, wird der Blick des Lesers innerhalb Beigbeders Roman besonders gesteuert und begrenzt. Der Bereich der Gesellschaft, der durch die Sicht Octave Parangos beschrieben wird, steht nicht als Repräsentant der Welt des 21. Jahrhunderts. Es kann einzig behauptet werden, dass die von Beigbeder dargestellte Gesellschaft eine Gruppe von Menschen beschreibt, die auf der Handlungsebene tatsächlich *impassible* vorgeht. Dass der Leser die in *99 francs* dargestellte Gesellschaft als *impassible* empfindet, entspringt jedoch der subjektiven Sicht der Hauptfigur, die allein auf die Werbewelt eingeht.

Die houellebecqsche Figur hat sich dagegen nicht nur in einem bestimmten Milieu bewegt. Als Programmierer in einem EDV-Dienstleistungsbetrieb unternimmt er Schulungen, durch die er Menschen aus verschiedenen Arbeitsbereichen trifft. Die Beispiele, die in Kapitel 3.1 zeigen konnten, dass nicht alle Individuen seiner Gesellschaft *impassible* sind, beschreiben Situationen, in denen der Protagonist außerhalb seiner Arbeit mit Menschen in Kontakt kommt. Der Protagonist lenkt den Blick des Lesers nicht nur auf einen Teil der Gesellschaft. Es kommt hinzu, dass die Milieus, in denen sich der Erzähler bewegt, nicht so 'abgehoben' sind, wie die Pariser Werbebranche. Diese Umstände könnten erklären, warum die Gesellschaft in der *Extension* zwar als *impassibles* Gefüge beschrieben wird, der Leser allerdings bemerkt, dass diese Interpretation der Sachverhalte nicht objektiv erscheint, sondern tatsächlich an die einseitige Sichtweise des Protagonisten gebunden ist.

Die in Kapitel 3.2 durchgeführten Untersuchungen haben gezeigt, dass beide Figuren die Umstände in der Welt, in der sie sich bewegen, kritisieren doch, dass sie selbst in ihrer Art keinen Gegenpol zu dieser bilden. Die Textpassagen, in denen beide Figuren empfindungsfähig erscheinen und gefühlsbetont handeln, sind dabei nicht einschlägig

[101] Es ist nicht verwunderlich, dass sich die meisten Angestellten den geltenden Regeln innerhalb dieser harten Branche gefügt und angepasst haben.

genug, um beide Protagonisten nicht in Verbindung mit dem Begriff der *Impassibilité* zu bringen. Bezüglich *99 francs* konnte beispielsweise darauf eingegangen werden, wie die Hauptfigur Octave über bestimmte Umstände in seinem Leben zwar emotional reagiert, er jedoch nicht dazu in der Lage ist, weder für den begangenen Mord (über den er keine Reue empfindet), noch für den Verlust seiner Ex-Freundin und seines Kindes, die eigene Verantwortung zu erkennen. Der Protagonist ist deshalb *impassible*, weil er die Menschen, die ihn umgeben, kritisiert – diese aber nur einen kleinen Teil der Gesellschaft repräsentieren – und er selbst sich aber nicht von seinem Umfeld unterscheidet.[102] In der *Extension* sind die Zusammenhänge ähnlich, denn auch hier übt die Hauptfigur negative Kritik an ihren Mitmenschen aus, doch ist sie diejenige, die sich als dermaßen abgestumpft erweist einen Mord planen zu können und eine weitere Person zu einer Straftat anzustiften. Nach der in der Einleitung erfolgten ersten Definition, sind beide Protagonisten unter diesem Aspekt unfähig Emotionen zu entwickeln und müssen demnach als *impassible* betrachtet werden.

Die zweite Definition des Terminus[103] erklärt, dass auch jemand, der Gefühle besitzt, diese jedoch nicht ausdrückt, als *impassible* bezeichnet werden kann. In weiterer Situationen, in denen die Figuren Gefühle besitzen, sind sie nicht in der Lage, diese in ihrer ursprünglichen Form zu offenbaren, so dass sie an diesen Stellen ebenfalls *impassible* Eigenschaften zeigen. Aus diesem Grund gilt auch die zweite Definition bezüglich beider Figuren, da sie in einigen Situationen keine Gefühle entwickeln können, in anderen wiederum doch, wobei sie diese dann schlicht nicht zum Ausdruck bringen, sondern sie durch andere Dinge kompensieren.[104]

Die Frage, ob sich in diesen beiden Werken der Gegenwart die *Impassibilité* von dem Gemütszustand der einzelnen Figur, auf den mehrerer Individuen übertragen hat und diese so eine *impassible* Gemeinschaft bilden, weshalb von einer neuen Form der *Impassibilité* gesprochen werden könnte, muss verneint werden. Ein solcher Wandlungsprozess ist in beiden Büchern zwar erkennbar, allerdings kommt dieser durch eine subjektive Sichtweise auf die Gesellschaft der Romanwelt zustande (*Extension*) und durch eine ebenso einseitige Perspektive, die sich hauptsächlich auf ein beschränktes Milieu richtet (*99 francs*) und die Existenz einer Gesellschaft außerhalb

[102] Stilisitsch äußert sich dies insbesondere durch das Kapitel *Nous*. Durch den Gebrauch der 1. Person Plural stellt sich Octave explizit als Teil des Systems dar.

[103] Siehe Einleitung.

[104] Octaves Angst vor dem Leben und seine Einsamkeit wird zur Wut auf die Außenwelt (S. 22 dieser Arbeit), während der Erzähler der *Extension*, aufgrund seiner Frustration, Neurosen entwickelt (S. 21 dieser Arbeit). Beide verfallen einer Art von Sucht: Octave der Kokain-, der Erzähler der *Extension* der Zigarettensucht. (S. 19 dieser Arbeit).

ignoriert.[105] Alles was seitens der Figur explizit ausgesagt wird, stellt die Romanwelt, d.h. auch deren Gesellschaft, als *impassible* dar. Diese fiktive Welt erscheint in ihrer Darstellungsform zwar *impassible* zu sein, doch auch nur weil die Protagonisten beider Werke das Bild, das sich dem Leser von dem Gesellschaftssystem bietet, durch ihre subjektive Einschätzung verzerren. Durch die implizite Information, die durch die Darstellung der Geschehnisse automatisch mitgegeben wird, und nicht direkt von den Protagonisten kommentiert wird, gelangt der Leser zu der Erkenntnis, dass die Gesellschaft in ihrer Gesamtheit nicht die ist, auf die der kritische Blick der Figuren fällt. In der *Extension* hebt der Protagonist die positiven Verhaltensmerkmale weiterer Figuren nicht hervor. Er geht auf diese nicht ein, sondern erwähnt sie nur wegen des Verlaufs der Erzählung. Bei Beigbeder ist allein die Werbewelt als *impassible* zu bezeichnen, doch konnte zumindest auf eine Szene hingewiesen werden, die beweist, dass es noch Individuen gibt, die einer anderen Gesellschaft mit anderen Werten entstammen.

Eine neue Form der *Impassibilité* wäre vorhanden, wenn einzig die explizit gegebene Kritik der beiden Protagonisten betrachtet werden würde. Doch ein solch gesondertes und filterndes Lesen erscheint mir erstens unmöglich und zweitens, in Anbetracht des Funktionierens des Mediums Roman, verwerflich.

So gelange ich zu der Ansicht, dass allein die Teile der Romanwelten, über die die Protagonisten ihre negative Kritik explizit äußern, *impassible* sind, die in dem Werk gegebenen Informationen insgesamt aber darauf hinweisen, dass die Gesellschaft in beiden Werken auch aus Individuen besteht, die nicht in Zusammenhang mit dem Begriff der *Impassibilité* gebracht werden können. Eine neue Form der *Impassibilité* ist demnach nicht gegeben, denn die Emotions- und Teilnahmslosigkeit einzelner Figuren haben sich nicht auf die fiktionale Welt und die Gesamtheit der Figuren ausgeweitet.

[105] Dass sich die Romanwelt nicht nur aus *impassiblen* Individuen der Werbebranche zusammensetzt, beweist die auf der Seite 18 dieser Arbeit erwähnte Szene. Die Figur der weinenden Frau zeigt, dass sich die Romanwelt noch aus anderen Individuen zusammensetzen muss, die nicht mit der *Impassibilité* in Verbindung gebracht werden können. Auch der Selbstmord Sophies könnte auf diesen Punkt hinweisen, obgleich ihre Gefühle und die Beweggründe zu der Tat in dem Roman nicht explizit angesprochen werden.

Literaturverzeichnis

Primärliteratur

Beigbeder, Frédéric: *99 francs (14,99€)*. Paris: Grasset 2000 (FRC 2000).

Houellebecq, Michel: *Extension du domaine de la lutte*. Paris: J'ai lu 1994 (EXT 1994).

Sekundärliteratur

Beigbeder, Frédéric: „Une limite que l'on se fixe à soi-même", in: *Revue des Deux Mondes*, Juin 2002, S. 115-117 (Beigbeder 2002).

Bessard-Banquy, Olivier: „Le degré zéro de l'écriture selon Houellebecq", in: Clément, Murielle/van Wesemael, Sabine (Hg.): *Michel Houellebecq aous la loupe*. Amsterdam/New York: Rodopi 2007, S. 357-365 (Bessard-Banquy 2007).

Bonwit, Marianne: „Gustave Flaubert et le principe de l'impassibilité", in: *University of California Publications in Modern Philology*, Vol. 33/No. 4 (1950), S. 263-420 (Bonwit 1950).

De Haan, Martin: „Entretien avec Michel Houellebecq", in: van Wesemael, Sabine (Hg.): *Michel Houellebecq*, Amsterdam/New York: Rodopi 2004, S. 9-27 (de Haan 2004).

Dictionnaire de l'Académie Française. Neuvième Édition. Tome 2 (Éoc-Map). Paris: Imprimerie Nationale 2000 (DAc. 2000, s.v. Impassibilité, impassible).

Dumas, Nathalie: „Lutte à 99F: La vie sexuelle selon Michel H. Et son extension à Frédéric B.", in: Clément, Murielle/van Wesemael, Sabine (Hg.): *Michel Houellebecq aous la loupe*. Amsterdam/New York: Rodopi 2007, S. 215-225 (Dumas 2007).

Flaubert, Gustave: „Correspondance", Vol. 2 (1851-58), hg. v. J. Bruneau, Paris: Gallimard 1980 (Flaubert 1980).

Genette, Gérard: *Die Erzählung*. München: Fink 1998 (Genette 1998).

Houellebecq, Michel: „C'est ainsi que je fabrique mes livres – un entretien avec Frédéric Martel", in: *La Nouvelle Revue Française*, 548/Janvier 1999, S. 197-209 (Houellebecq 1999).

Houellebecq, Michel: „La privatisation du monde. Sur 99 francs de Frédéric Beigbeder", in: *L'atelier du roman*, 23/2000, S. 129-134 (Houellebecq 2000).

Mecke, Jochen: „Der Fall Houellebecq: Zu Formen und Funktionen eines Literaturskandals", in: Eggeling, Giulia/Segler-Meßner, Silke (Hg.): *Europäische Verlage und romanische gegenwartsliteraturen. Profile, Tendenzen, Strategien*. Tübingen: Narr 2003, S. 194-217 (Mecke 2003).

Noguez, Dominique: „Le style de Michel Houellebecq", in: *L'atelier du roman*, Juin 1999, S. 17-22 (Noguez 1999).

Nonnenmacher, Kai: „Cioran als Werbetexter? Frédéric Beigbeders Roman *99 francs*: Inszenierung einer Warenbeichte als Beichtware", in: Eggeling, Giulia/Segler-Meßner, Silke (Hg.): *Europäische Verlage und romanische gegenwartsliteraturen. Profile, Tendenzen, Strategien*. Tübingen: Narr 2003, S. 218-238 (Nonnenmacher 2003).

Ritzenhofen, Medard: „Revoluzzer in Gucci", in: *Dokumente*, 3/2002, S. 79-84 (Ritzenhofen 2002).

Van Wesemael, Sabine: „L'esprit fin de siècle dans l'œuvre de Michel Houellebecq et de Frédéric Beigbeder", in: Bosman Delzons, Christine/Houppermans, Sjef/De Ruyter-Tognotti, Danièle (Hg.): *Territoires et terres d'histoires. Perspectives, horizons, jardins secrets dans la littérature française d'aujourd'hui*, Amsterdam/New York: Rodopi 2005, S. 13-38 (van Wesemael 2005).

Van Wesemael, Sabine: „La peur de l'émasculation", in: Clément, Murielle/van Wesemael, Sabine (Hg.): *Michel Houellebecq aous la loupe*. Amsterdam/New York: Rodopi 2007, S. 169-183 (van Wesemael 2007).

Lightning Source UK Ltd.
Milton Keynes UK
UKHW010403180223
417189UK00004B/265